MI GUITARRA ACOMPAÑANTE

Método para principiantes

Copyright © Antonino Croce 2024.
I.S.B.N: 9798334914445

Palabras del autor

Durante muchos años he acompañado a cientos de personas en el proceso de aprendizaje musical. Al principio, usaba los mismos métodos pedagógicos que mis maestros utilizaron conmigo, pero con el tiempo fui desarrollando mi propio criterio, basado en las experiencias que he tenido con mis alumnos, en las necesidades técnicas que he debido cubrir como músico ecléctico activo y en mis propios gustos musicales.

La creación de este método surge de las experiencias docentes obtenidas durante más de cinco años en el programa Aula Abierta del Ayuntamiento de Alicante, en España, donde se me asignó la tarea de crear un curso de guitarra acompañante para principiantes sin ningún tipo de conocimiento musical previo. El curso debía ofrecer los conocimientos básicos y prácticos para hacer que las personas pudieran tocar el acompañamiento de canciones fáciles en tan solo 20 semanas, con sesiones de dos horas. He ido puliendo la metodología de este proyecto observando las reacciones del alumnado y escuchando sus críticas, hasta llegar a este método de guitarra que usted está a punto de comenzar.

Al culminar este método, usted será capaz de entender el funcionamiento de la guitarra como instrumento que acompaña a cantantes y a otros instrumentos melódicos. Conocerá ritmos populares como el rock, el pop, el blues y algunos ritmos de Hispanoamérica. Se divertirá acompañando canciones de distintas épocas, seleccionadas para satisfacer la mayor cantidad de gustos musicales posibles. Pero lo más importante de todo, tendrá los conocimientos y las herramientas técnicas para seguir avanzando por cuenta propia.

Quiero agradecer a Marcelino Soler Alburquerque y al Ayuntamiento de Alicante por la confianza que han tenido en mí para desarrollar cursos de guitarra para la comunidad de la ciudad de Alicante, ciudad en la que soy inmigrante pero que siento como mi hogar y amo con todo mi corazón.

Para concluir, quiero agradecer también a todas las personas que han contribuido a mi desarrollo musical, empezando por los maestros José Luis Presa y José Gregorio Guanchez, de quienes aprendí el arte de la guitarra clásica; a la maestra María Luisa Arencibia, quien despertó en mí la curiosidad por la creación musical; y al maestro Aquiles Báez, de quien aprendí el emprendimiento musical y el valor de la autenticidad en el arte.

Los verdaderos maestros son quienes logran sembrar semillas que germinan más allá de los conocimientos.

Alicante, 2024.

Índice

- Partes de la guitarra — 5
- Cualidades del sonido — 6
- Notas musicales y cifrado armónico — 7
- Nombres de los dedos — 8
- Postura corporal — 9
- Las cuerdas al aire — 10
- Primeros ejercicios de mano derecha — 11
- Primeros ejercicios de mano izquierda — 12
- Ejercicio para las dos manos — 13
- Los primeros acordes — 14
- Los primeros rasgueos — 16
- El compás — 17
- Canción nº 1 — 20
- Canción nº 2 — 21
- Ritmos 3 y 4 — 22
- Canción nº 3 — 23
- Acordes de C y D — 24
- Canción nº 4 — 25
- Ritmos 5 y 6 — 26
- Canción nº 5 — 27
- Canción nº 6 — 28
- Acordes de G y Dm — 29
- Canción nº 7 — 30
- La tonalidad — 31
- Canción nº 8 — 32
- Canción nº 9 — 33
- Ritmos 7 y 8 — 36
- Canción nº 10 — 37
- Canción nº 11 — 38
- Canción nº 12 — 39
- Acordes dominantes — 40
- Canción nº 13 — 41
- Canción nº 14 — 42
- Rumba Flamenca y Catalana — 43
- Canción nº 15 — 44
- Conceptos de tono y semitono — 45
- Canción nº 16 — 46
- Ritmo de Vals Venezolano — 47
- Canción nº 17 — 48
- Alteraciones — 49
- Acordes con cejilla — 51

- Canción nº 18 _____ 52
- Tipos de guitarra _____ 53
- Plantillas para nuevos acordes _____ 54
- Pentagramas vacíos _____ 58

PARTES DE LA GUITARRA

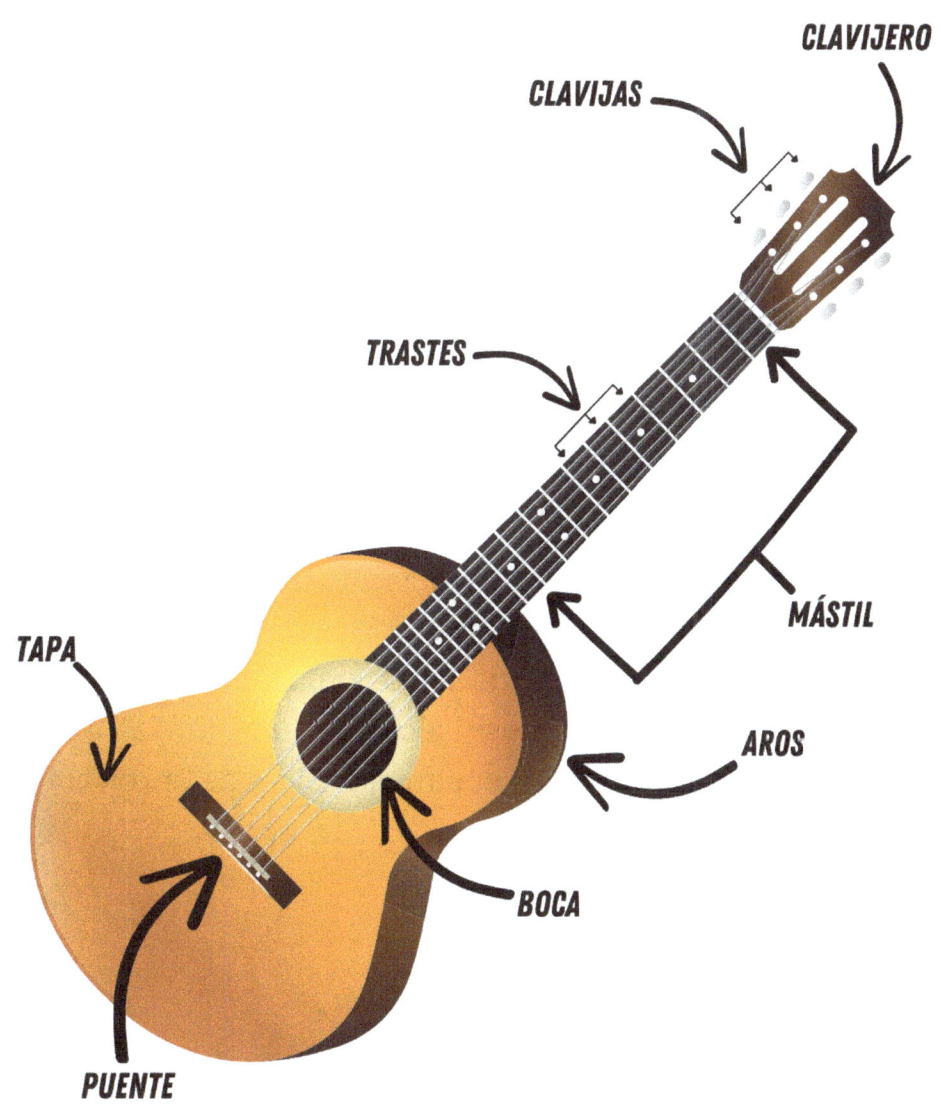

CUALIDADES DEL SONIDO

El sonido tiene diferentes características que nos ayudan a entender cómo funciona.

La duración: es el tiempo que dura un sonido. Algunos sonidos son cortos, como un aplauso rápido, mientras que otros son largos y se siguen escuchando durante varios segundos.

La altura: nos indica si un sonido es agudo o grave. Por ejemplo, una flauta produce sonidos agudos como el canto de un pájaro, mientras que un bajo produce sonidos graves.

El timbre: es la voz única de los instrumentos. Cada instrumento y sonido tiene su propio timbre, por lo que una guitarra suena diferente a un piano y una campana suena diferente a una trompeta aunque estén tocando los mismos sonidos juntos. Esto depende del material con el que están construidos los instrumentos y de sus diferentes tamaños.

La intensidad: es el volumen del sonido.

Científicamente, se puede medir la duración del sonido en segundos, la altura en Hertzios (Hz) y la intensidad en decibelios (dB). La cosa se complica un poco con el timbre, ya que no tiene una unidad de medición. El timbre se analiza científicamente mediante un conjunto de características y técnicas que permiten entender y diferenciar la cualidad del sonido (espectrogramas, cepstrum, análisis de envolvente, etc.).

NOTAS MUSICALES Y CIFRADO ARMÓNICO

Cada nota musical tiene un sonido específico que se repite cada ocho notas. Este sonido puede ser más agudo o más grave, dependiendo de si estamos subiendo o bajando en la escala. Subir hace que el sonido sea más agudo, mientras que bajar lo hace más grave.

El cifrado armónico se usa para simplificar la escritura de conjuntos de notas que se tocan al mismo tiempo. Dichos conjuntos se llaman acordes.

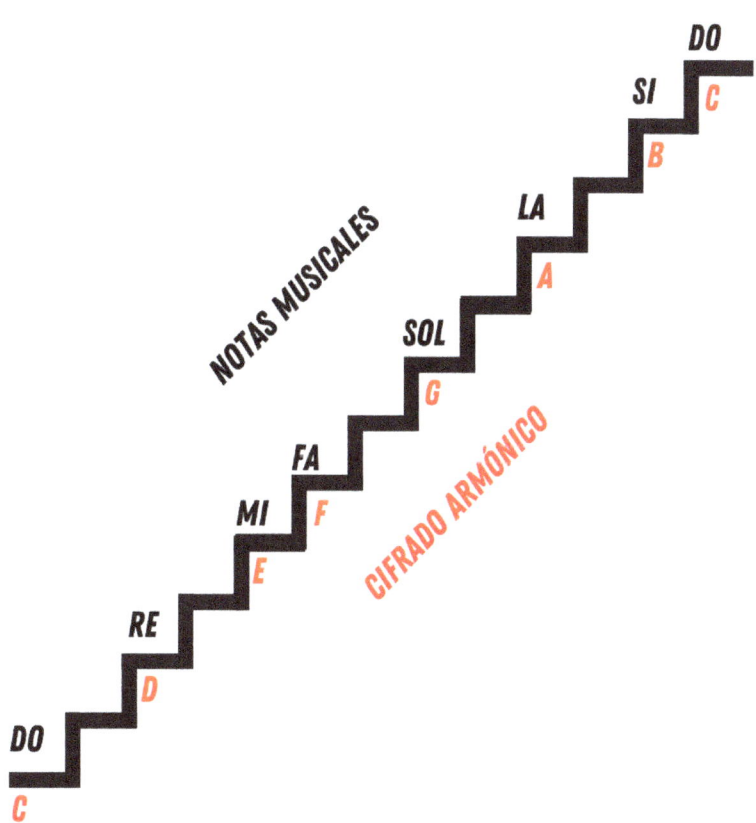

NOMBRES DE LOS DEDOS

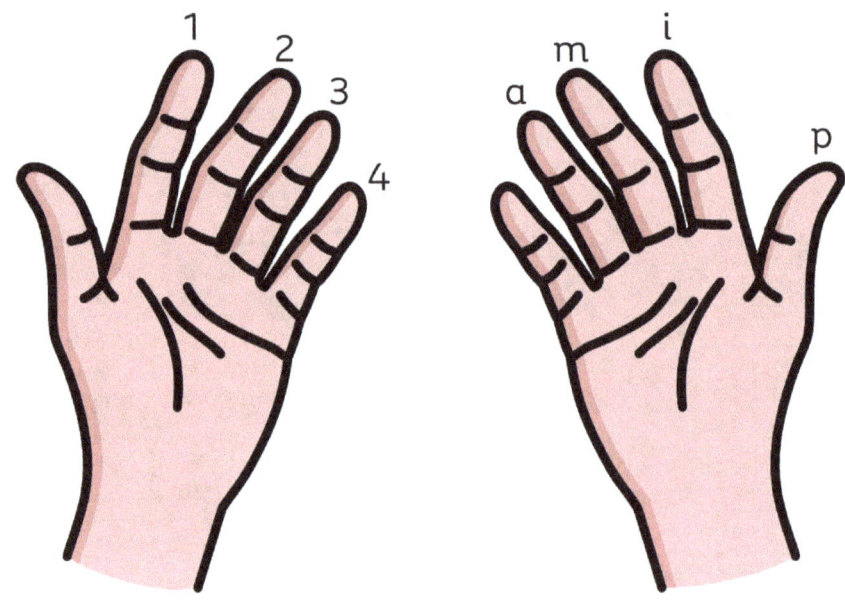

Los dedos de la mano derecha se nombran con la inicial del nombre de cada dedo: i = índice, m = medio, a = anular, p = pulgar. Los dedos de la mano izquierda se identifican con números.

En la mano izquierda no nombramos al pulgar porque este siempre debe ir detrás del mástil; no se usa activamente para ejecutar notas en la técnica clásica. En la mano derecha no nombramos al meñique porque no resulta práctico usarlo, ya que es mucho más pequeño que los demás dedos. Sin embargo, hay técnicas de la guitarra flamenca que sí usan este dedo.

POSTURA CORPORAL

Para tocar la guitarra clásica o guitarra española, existen muchas posturas. Dependiendo del estilo musical, la forma del cuerpo de cada persona y la técnica que utilicemos, podremos elegir entre unas posturas u otras.

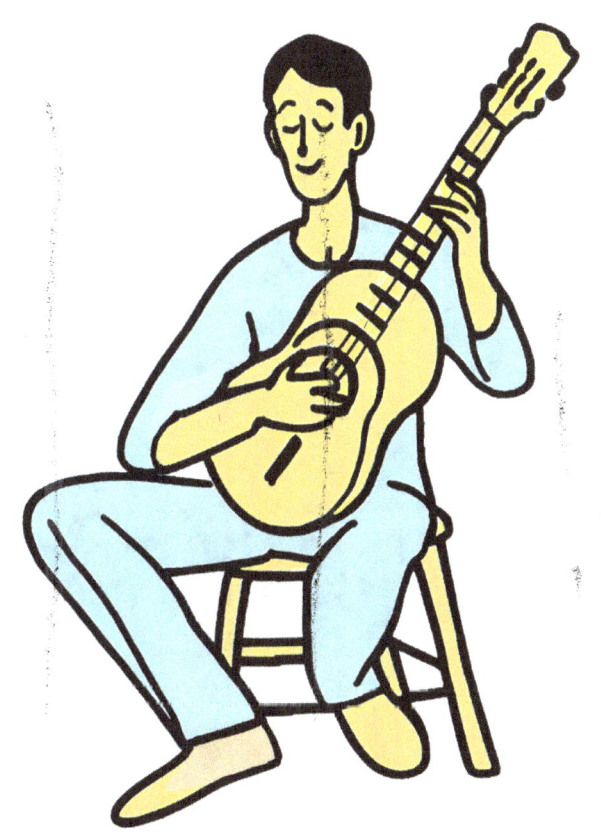

Para comenzar, vamos a utilizar la postura de la técnica clásica, colocando la curva de la guitarra sobre nuestra pierna izquierda. El pie izquierdo debe estar un poco levantado con la ayuda de un reposapiés, que puedes comprar en la tienda online de Amazon escaneando el QR de arriba. La pierna derecha debe estar bien abierta para que la guitarra caiga un poco y el pie derecho bien firme sobre el suelo.

LAS CUERDAS AL AIRE

Cuando decimos "cuerda al aire" nos referimos al sonido que da la cuerda sin pisar ningún traste con la mano izquierda. Siempre que veamos un número encerrado en un círculo, debemos entender que se refiere a una cuerda.

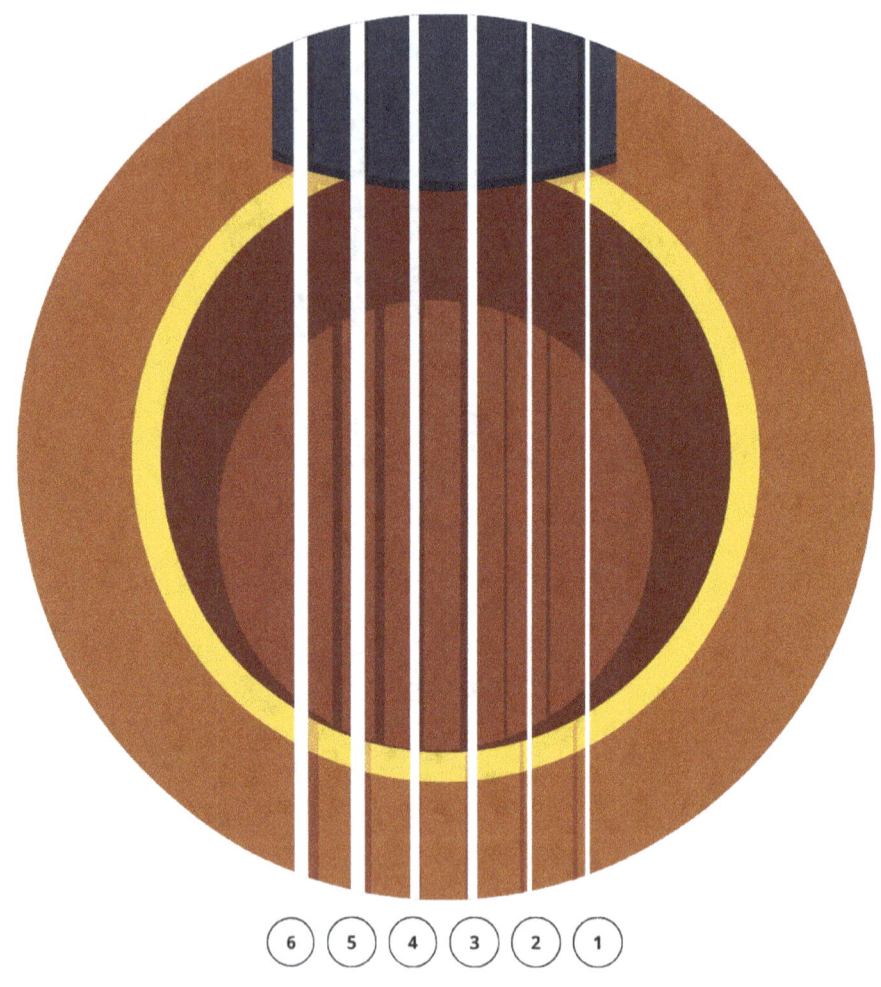

④ Re ① Mi

⑤ La ② Si

⑥ Mi ③ Sol

PRIMEROS EJERCICIOS DE MANO DERECHA

Ha llegado el momento de comenzar a tocar. Usaremos solo la mano derecha, mientras que la mano izquierda puede reposar sobre nuestra pierna izquierda. Utilizaremos fórmulas rítmicas identificadas con la nomenclatura de los dedos de la mano derecha que ya hemos estudiado.

Fórmula 1: *p - i - m - a - m - i*

La fórmula nos indica que debemos empezar a tocar con el dedo pulgar, luego con el dedo índice, después con el dedo medio, seguido del dedo anular, continuando con el dedo medio y finalizando con el dedo índice. Cada dedo debe tocar una única cuerda, así que, para fines prácticos, vamos a escoger la cuerda ⑥ para el pulgar, la cuerda ③ para el índice, la cuerda ② para el medio y la cuerda ① para el dedo anular. La pulsación de las cuerdas debe hacerse en dirección a la palma de la mano. Tocaremos en bucle hasta que nos suene parecido a la introducción de la canción "*Nothing Else Matters*" de la banda Metallica.

Fórmula 2: *p - i - p - m - p - a - p - m*

Usaremos las mismas cuerdas que en la fórmula anterior.

Fórmula 3: *p/a - m - i - p/a - m*

Cuando veamos el símbolo (/) entre las letras de las fórmulas, significa que esos dedos deben tocarse al mismo tiempo, no uno después del otro.

Fórmula 4: *p/m - i - a - i - a - i*

Fórmula 5: *p/i - m - a - m - i - m*

Ver tutorial:

PRIMEROS EJERCICIOS DE MANO IZQUIERDA

Ejercicio 1

Vamos a colocar el dedo 1 en el traste 1 de la cuerda ①, luego colocamos el dedo 2 en el traste 2 de la cuerda ① sin quitar el dedo 1. Todos los dedos que vayamos colocando deben quedarse en sus posiciones. Añadimos el dedo 3 en el traste 3 de la cuerda ① y culminamos con el dedo 4 en el traste 4 de la cuerda ①. A este punto tendremos todos los dedos puestos en la cuerda ① y vamos a ir pasando dedo por dedo a la cuerda ②. Pasamos el dedo 1 a la cuerda ② en el traste 1 sin mover de sus posiciones los dedos que aún están en la cuerda ①, luego pasamos el dedo 2 a la cuerda ② en el traste 2, continuamos con el dedo 3 al traste 3 de la cuerda ②, y culminamos con el dedo 4 en el traste 4 de la cuerda ②. A este punto están ya todos los dedos en la cuerda ② y vamos a repetir el mismo procedimiento hasta pasar por todas las cuerdas.

Ejercicio 2

Vamos a realizar el mismo procedimiento del ejercicio 1 pero pasando los dedos de una cuerda a otra de forma aleatoria, por ejemplo:
Suponiendo que tenemos todos los dedos puestos ya en la cuerda ①, vamos a pasar el dedo 4 al traste 4 de la cuerda ②, ahora pasamos el dedo 1 al traste 1 de la cuerda ②, seguimos con el dedo 3 al traste 3 de la cuerda ②, y terminamos con el dedo 2 al traste 2 de la cuerda ②. A este punto tenemos ya todos los dedos puestos en la cuerda ② y procederemos a pasar a la cuerda ③ dedo por dedo pero con una combinación aleatoria diferente a la que ya hemos hecho. Repetiremos este procedimiento hasta haber pasado por todas las cuerdas de la guitarra. En el canal de youtube de Antonino Croce podrás encontrar un video tutorial de este ejercicio.

Ver tutorial:

EJERCICIO PARA LAS DOS MANOS

1) Con el dedo *i* pulsamos la cuerda ⑥ al aire.
2) Colocamos dedo 1 en traste 1 de la cuerda ⑥ y pulsamos con dedo *m*.
3) Colocamos dedo 2 en traste 2 de la cuerda ⑥ y pulsamos con dedo *i*.
4) Colocamos dedo 3 en traste 3 de la cuerda ⑥ y pulsamos con dedo *m*.
5) Colocamos dedo 4 en traste 4 de la cuerda ⑥ y pulsamos con dedo *i*.
6) Continuamos este mismo procedimiento por todas las cuerdas.

Haciendo este ejercicio a diario, obtendremos coordinación y control sobre los movimientos finos de las manos. Con la ayuda de un metrónomo, podremos controlar la velocidad de los ejercicios, ya que estos dispositivos emiten un sonido estable que puede ser modificado para ejecutar tiempos desde muy lentos hasta muy rápidos. Los metrónomos digitales suelen tener una pantalla con una cifra llamada BPM (beats por minuto); cuanto más baja es la cifra, más lento es el tiempo. Al subir la cifra, obtenemos tiempos más rápidos.

Escaneando el QR de abajo podrás conseguir un metrónomo bueno que cumpla con las características técnicas que un estudiante de guitarra necesita.

METRÓNOMO ANALÓGICO ANTIGUO

LOS PRIMEROS ACORDES

Como ya hemos mencionado, los acordes son conjuntos de notas que se tocan simultáneamente. En la guitarra, usamos acordes para acompañar canciones mientras la melodía principal es interpretada por otros instrumentos, como la flauta, el violín, otra guitarra o incluso la voz. Los acordes se representan mediante un gráfico que muestra líneas horizontales, que representan los trastes; líneas verticales, que representan las cuerdas; y puntos negros, que indican los dedos de la mano izquierda. Además, un número azul señala el dedo específico que debemos usar.

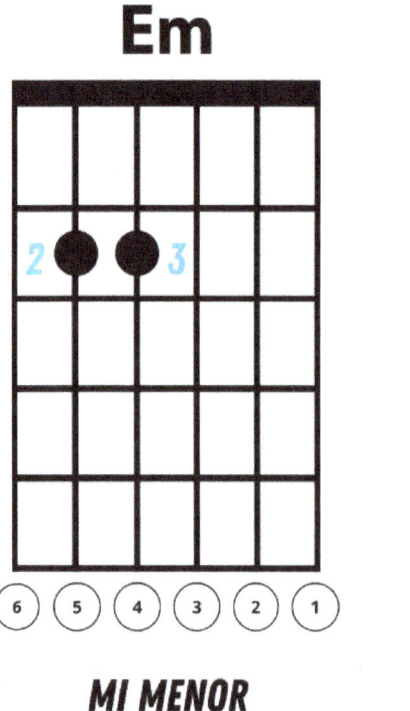

MI MENOR

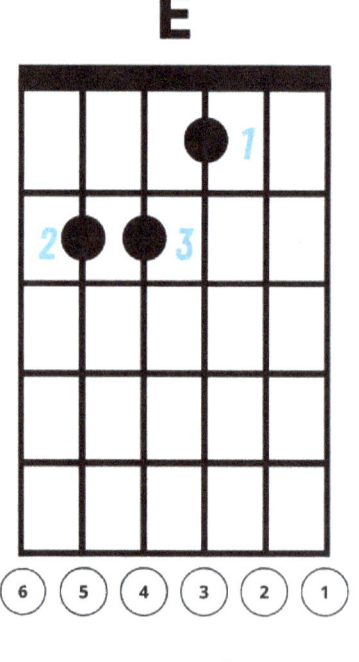

MI MAYOR

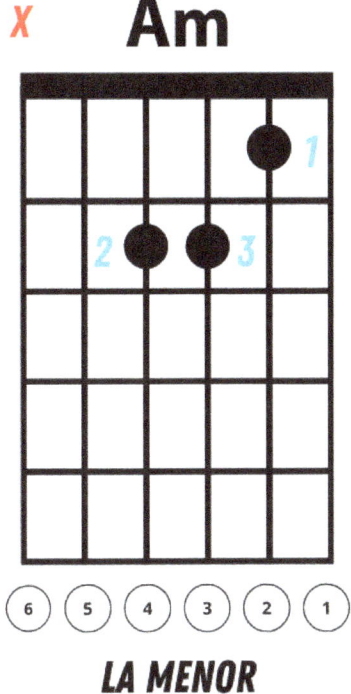

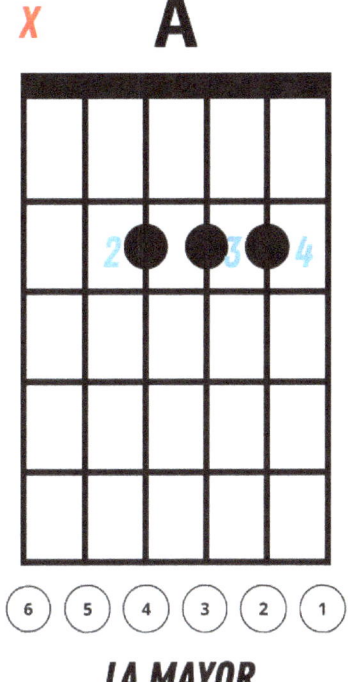

La X de color rojo indica la cuerda que no se debe tocar; en este caso, la cuerda ⑥. Hay acordes en los que tendremos que evitar dos o tres cuerdas.

Para practicar nuestros primeros acordes, usaremos las fórmulas rítmicas que aprendimos anteriormente. Al igual que en los ejercicios, utilizaremos el dedo índice para la cuerda ③, el dedo medio para la cuerda ②, el dedo anular para la cuerda ①, y el pulgar lo alternaremos entre las cuerdas ⑥, ⑤ y ④, dependiendo de las cuerdas que nos permita tocar cada acorde. Es aconsejable realizar esta práctica con la ayuda del metrónomo.

LOS PRIMEROS RASGUEOS

Ha llegado el momento de aprender a tocar algunos ritmos con rasgueos. Entendemos por rasgueo el acto de tocar todas las cuerdas de la guitarra hacia arriba y hacia abajo con los dedos de la mano derecha. Para aprender los ritmos de los rasgueos, utilizaremos palabras o combinaciones de palabras como recurso mnemotécnico, lo cual facilitará la memorización y automatización de estos ritmos.

Ritmo 1

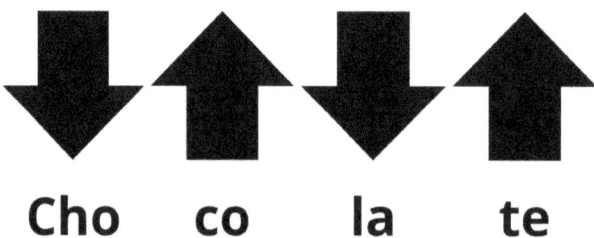

La flecha hacia abajo indica que debemos tocar todas las cuerdas posibles con los dedos índice, medio y anular en dirección hacia el suelo, mientras que la flecha hacia arriba señala que debemos tocar todas las cuerdas posibles en dirección hacia nuestra cara, preferiblemente con el dedo pulgar.

Como podemos observar, todas las flechas están muy cerca unas de otras y a la misma distancia, lo que significa que los cuatro movimientos tienen exactamente la misma duración; ningún movimiento es más largo ni más corto que los otros.

Ritmo 2

El siguiente ritmo es muy utilizado en canciones pop y en algunas canciones de rock. La línea punteada entre algunas flechas indica que debemos dejar un pequeño espacio de tiempo antes de continuar con el siguiente movimiento.

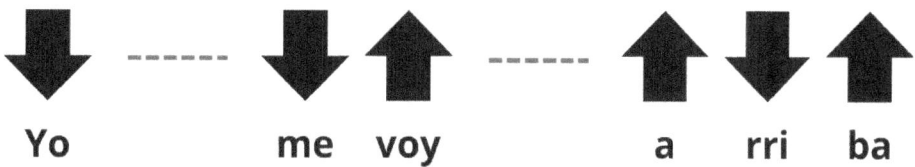

Vamos a poner en práctica los dos ritmos aprendidos hasta ahora usando los acordes de La menor, La Mayor, Mi menor y Mi Mayor.

EL COMPÁS

En música escrita, el término "compás" se refiere a la división de los segmentos musicales en partes iguales, que se miden en tiempos. Dependiendo de la canción, un compás puede tener 2 tiempos, 3 tiempos, 4 tiempos, etc.

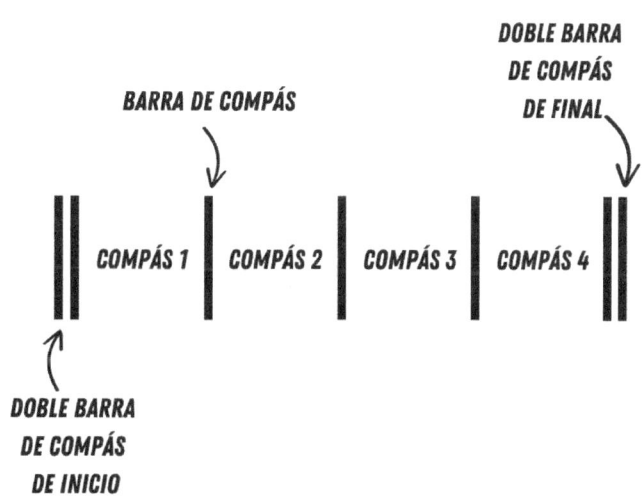

Dentro de los compases, escribiremos los acordes, y en ocasiones aparecerá un signo parecido al porcentaje (%) que indica que en ese compás se repite el acorde anterior. Esto se utiliza para evitar reescribir el mismo acorde. Por ejemplo:

En el siguiente gráfico, tenemos un acorde de Mi Mayor que vamos a tocar usando el ritmo 1 (Chocolate). Después de tocar ese primer compás, veremos que el signo de repetición de acorde (%) aparece en los siguientes tres compases, lo que significa que debemos mantener el acorde de Mi Mayor y tocar el ritmo 1 tres veces más. Luego aparece un nuevo acorde, el La menor. Cambiamos a este acorde y lo tocamos con el ritmo 1. Al igual que con el primer acorde, repetimos el La menor durante tres compases más y finalizamos, ya que aparece la doble barra de final.

‖ E | % | % | % | Am | % | % | % ‖

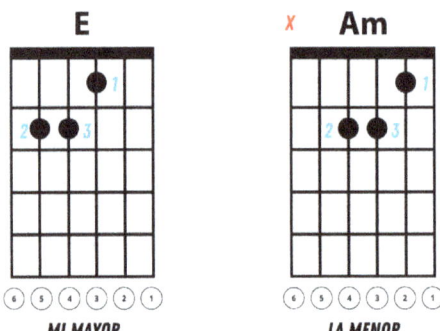

Ahora practiquemos lo mismo, pero con el ritmo 2 (yo me voy arriba).

Aquí tienes otras posibles combinaciones para practicar con los ritmos y acordes que conocemos hasta ahora. No olvides practicar también las fórmulas para la mano derecha.

‖ Em | % | % | % | A | % | % | % ‖

‖ Em | % | % | % | Am | % | % | % ‖

‖ E | % | % | % | A | % | % | % ‖

Los acordes y sus posibles combinaciones no pertenecen a nadie, por lo que es común encontrar cientos de canciones con la misma combinación de acordes e incluso el mismo ritmo. Sin embargo, lo que sí está protegido por derechos de autor son las melodías y letras compuestas sobre estos acordes. Por ello, en este método estudiaremos progresiones de acordes comunes que se asocian con algunas canciones populares.

CANCIÓN Nº 1

La siguiente progresión de acordes la podemos encontrar en la canción "**Corazón Espinado**" de la banda mexicana Maná. El tema fue grabado en 1999 en el álbum "Supernatural", en colaboración con el guitarrista Carlos Santana.

Los puntos de repetición indican segmentos musicales completos que se repiten. En este caso, repetiremos los dos compases durante toda la canción.

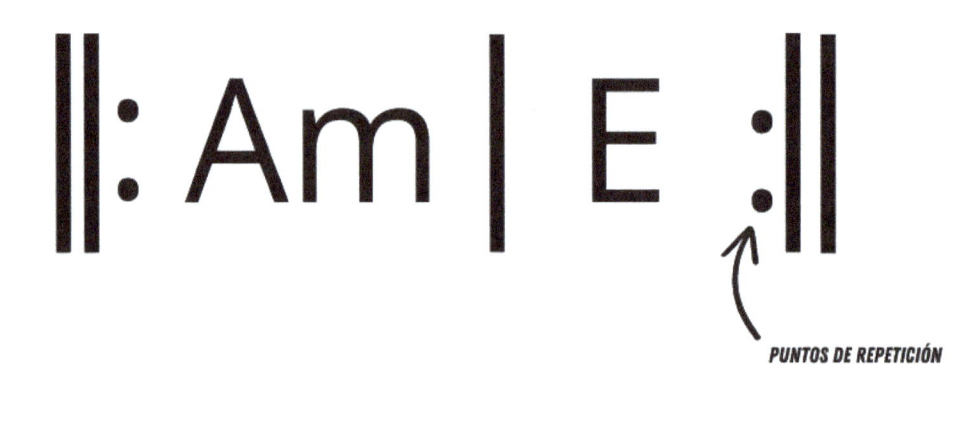

Ritmo: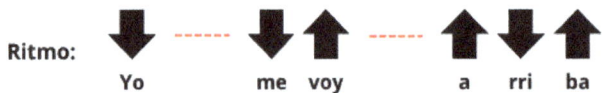

Acordes: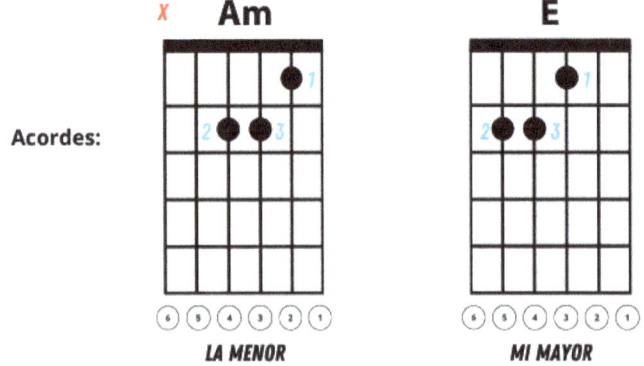

CANCIÓN Nº 2

Con los mismos acordes de la canción número 1, vamos a tocar el acompañamiento del villancico español "*Los peces en el río*". En este caso, tenemos dos segmentos que se tocan dos veces cada uno.

Estrofa

‖: Am | % | E | % | % | % | Am | % :‖

Estribillo

‖: Am | % | % | E | % | % | % | Am :‖

Ritmo: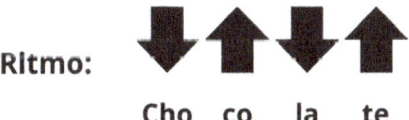

Cho co la te

Acordes: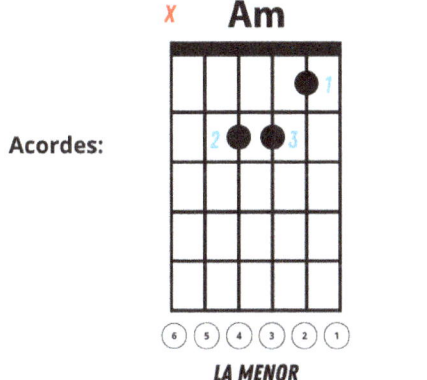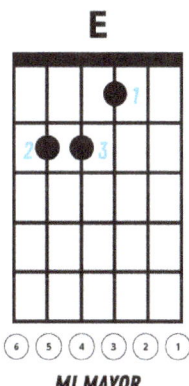

LA MENOR MI MAYOR

21

RITMOS 3 Y 4

Ritmo 3

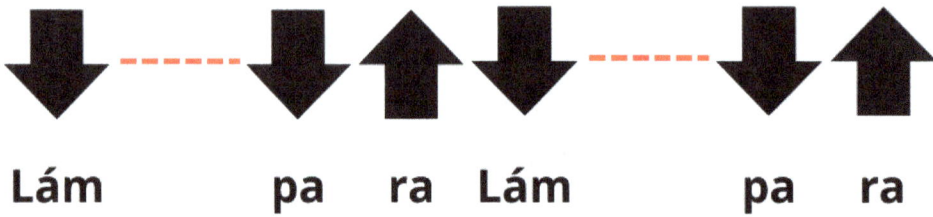

Ritmo 4

El símbolo rojo en el ritmo 4 indica un toque acentuado que debe sobresalir del resto, es decir, momentos en los que debemos tocar un poco más fuerte. Este ritmo se utiliza frecuentemente en el jazz, aunque también lo podemos encontrar en canciones pop y rock

CANCIÓN Nº 3

La siguiente progresión de acordes es usada en la canción "**Give peace a chance**" de John Lennon, la cual fue lanzada en el año 1969 en el álbum *"Live Peace in Toronto"*.

Estrofa

‖ A | % | % | % | % | % | % | % ‖

Estribillo

‖: E | % | % | % | A | % | % | % :‖

Ritmo: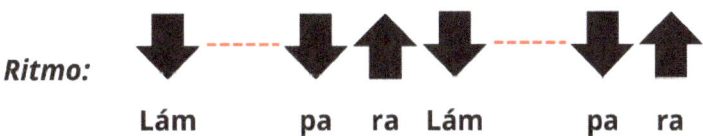

Lám pa ra Lám pa ra

Acordes: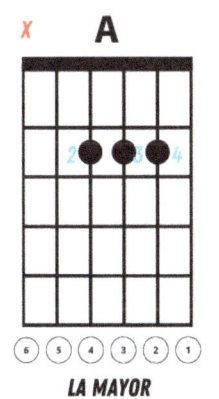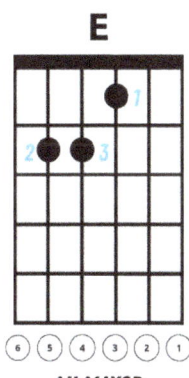

ACORDES DE C Y D

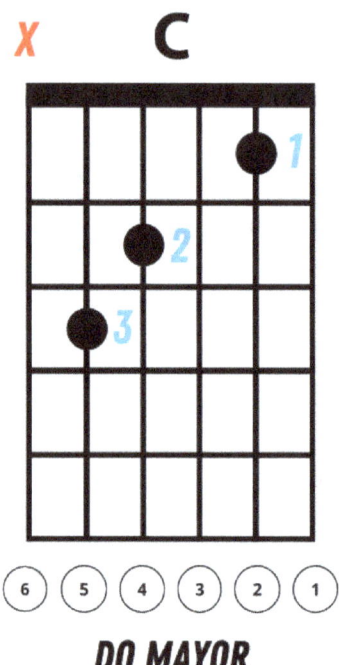

DO MAYOR

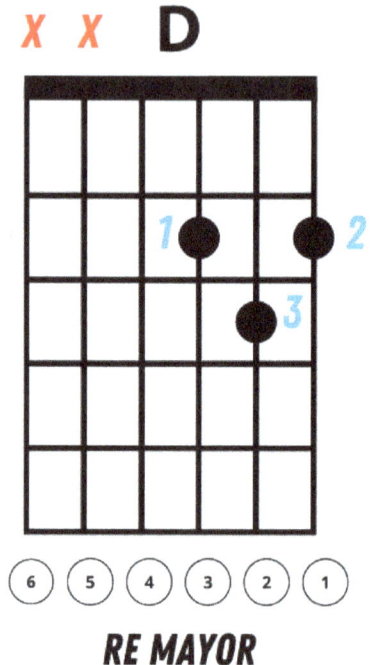

RE MAYOR

Como podemos observar en los gráficos, cuando toquemos el acorde de Do Mayor, debemos evitar la cuerda ⑥, y en Re Mayor, las cuerdas ⑥ y ⑤. En ocasiones, puede ser realmente complicado evitar que suenen estas cuerdas; por eso, es conveniente pensar que si suenan de vez en cuando, no pasa nada. Lo importante es evitar esos sonidos lo más que podamos. Podemos hacerlo de dos formas: una es tocando con cuidado con la mano derecha, rasgueando desde las cuerdas permitidas; otra es colocando algún dedo de la mano izquierda que no estemos utilizando para apagar el sonido de las cuerdas desde arriba de la guitarra.

CANCIÓN Nº 4

Pondremos en práctica el acorde de Do Mayor y el ritmo 4 con la siguiente progresión de acordes que suena como la canción "*Eleanor Rigby*" de la famosa banda The Beatles. La flecha del último acorde nos indica qué sólo vamos a tocar un movimiento hacia abajo en ese compás para finalizar la canción.

‖: C | % | Em | % :‖

‖: Em | % | % | C | % :‖‖: Em | % | % | % :‖

‖: Em | % | % | C | % :‖‖: Em | % | % | % :‖

‖: C | % | Em | % :‖

‖: Em | % | % | C | % :‖‖: Em | % | % | % :‖

| Em ‖

Acordes: DO MAYOR, MI MENOR

Ritmo:

RITMOS 5 Y 6

Ritmo 5

Este ritmo nos va a servir para tocar Cha cha chá.

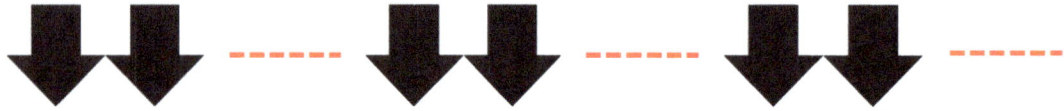

Ritmo 6

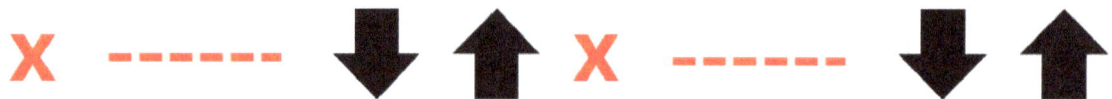

Las equis de color rojo significan que debemos dar un ligero golpe a las cuerdas con el puño derecho cerrado, aunque también hay guitarristas que lo hacen con la mano abierta. Hacerlo con la mano abierta añade un movimiento más a la secuencia, que es cerrar la mano después del golpe para hacer los movimientos de las flechas.

Este ritmo se puede usar para muchos géneros musicales, dependiendo de la velocidad de ejecución, pero nosotros lo usaremos especialmente para tocar reggae.

CANCIÓN Nº 5

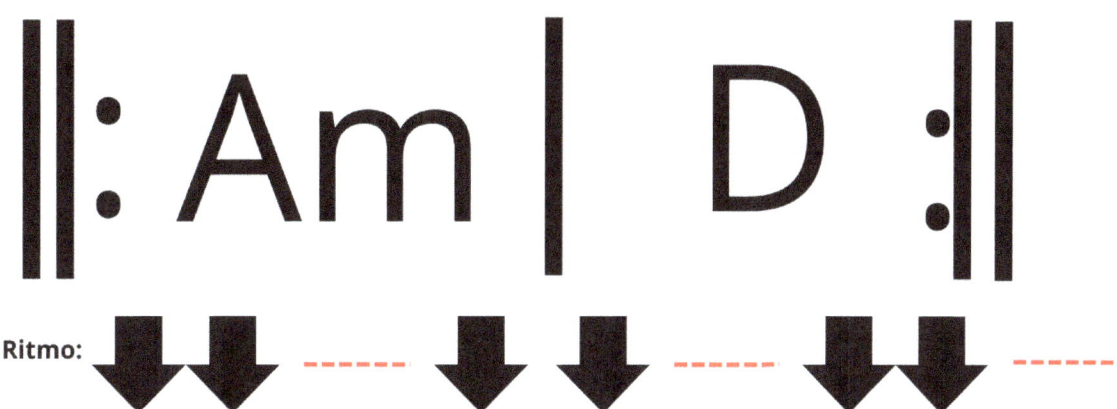

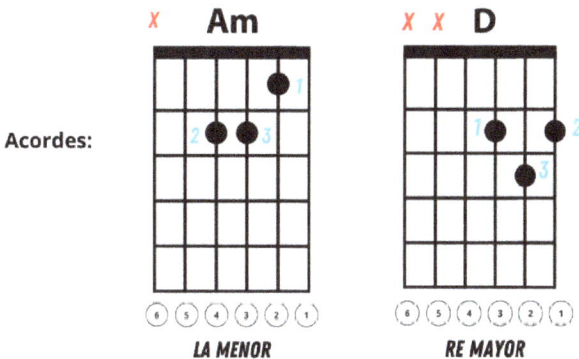

Esta canción usa el ritmo 5, pero en vez de hacer un ritmo completo en cada compás, vamos a tocar la mitad del ritmo en La menor y la otra mitad en Re Mayor. Esta combinación nos da como resultado la base de la canción "*Oye cómo va*", compuesta por Tito Puente en 1963, aunque la versión más conocida es la de Carlos Santana, lanzada en 1970.

CANCIÓN Nº 6

La canción "**Stir it up**" de Bob Marley quizá sea de las más famosas del reggae. Para tocarla necesitaremos el ritmo 6 y tres acordes muy fáciles de combinar.

‖: A | % | D | E :‖

Ritmo: X ----- ↓ ↑ X ----- ↓ ↑

Acordes:

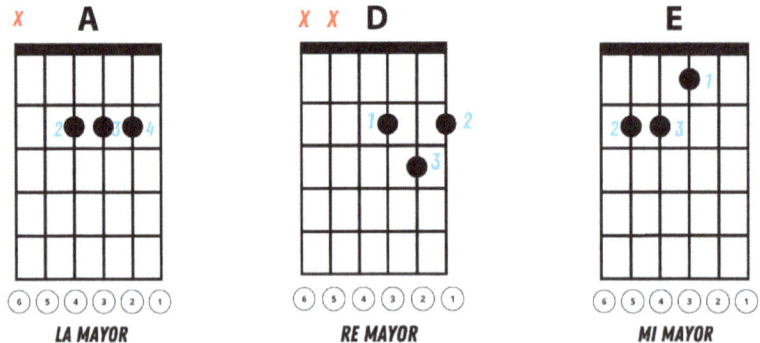

ACORDES DE G Y Dm

Para desarrollar la habilidad de tocar estos nuevos acordes con soltura, vamos a tocar cada uno de ellos con cada uno de los rasgueos y fórmulas rítmicas que hemos aprendido hasta ahora.

En el acorde de Sol Mayor, pisamos la cuerda ① en el tercer traste con el dedo 4, pero podríamos pisarla con el dedo 3 si nos resulta más fácil.

En el acorde de Re menor, pisamos la cuerda ② con el dedo 3 en el tercer traste, pero podríamos sustituirlo por el dedo 4.

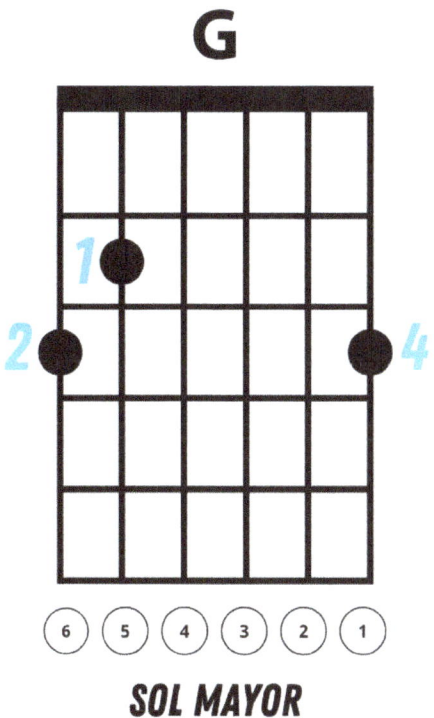

SOL MAYOR

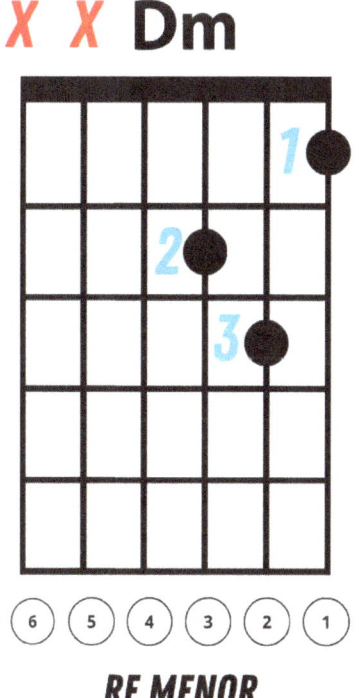

RE MENOR

CANCIÓN Nº 7

En 1988 el artista Bobby McFerrin lanza una canción titulada "**Don't Worry, Be Happy**" cuya tonalidad original es Si Mayor, pero para hacerla un poco más fácil la tocaremos en Sol Mayor.

‖: G | % | Am | % | C | % | G | % :‖

Ritmo: X ---- ↓ ↑ X ---- ↓ ↑

Acordes:

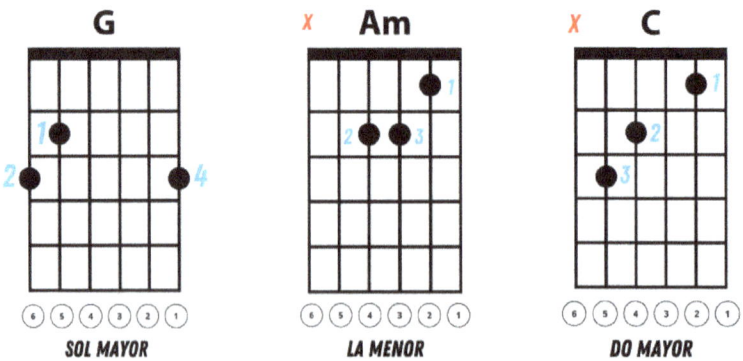

LA TONALIDAD

Cuando hablamos de tonalidades, nos referimos a las notas centrales de las canciones. La tonalidad de una canción es aquella nota en torno a la cual giran todas las demás notas y acordes. Por lo general, podemos identificarla al inicio y al final de la música. Por ejemplo:

Si una canción comienza con el acorde de Do mayor, luego pasa por Re menor, La menor, Fa mayor y finalmente termina en Do mayor, podemos intuir que la canción está en la tonalidad de Do mayor, porque todos los demás acordes giran en función de ese Do. Por supuesto, esta no es una regla absoluta; hay música mucho más compleja para la cual debemos recurrir a otros sistemas de análisis musical para determinar las tonalidades. Sin embargo, en la gran mayoría de las canciones populares, observar qué acorde nos da la sensación de inicio y final suele ser suficiente para identificar la tonalidad.

Saber la tonalidad de una canción es muy importante porque, en el futuro, si queremos hacer solos de guitarra improvisados, debemos tener clara la tonalidad. También se nos presentarán situaciones en las que tendremos que cambiar la tonalidad de una canción para poder acompañar a diferentes cantantes. No todos los cantantes pueden cantar la misma canción en la misma tonalidad, por lo que es común encontrar varias versiones de una misma canción en diferentes tonalidades. Un ejemplo de esto es la versión que hizo Andrea Bocelli de la canción "Bésame mucho" en la tonalidad de Do menor. Cuando esta misma canción es cantada por una mujer, es necesario transportar los acordes a la tonalidad de Sol menor o La menor; de lo contrario, sería muy difícil para una voz femenina.

CANCIÓN Nº 8

La siguiente progresión de acordes se parece a la canción "**Stand by Me**" de Ben E. King. Probablemente la versión más conocida sea la de John Lennon en La mayor, pero para nosotros será más fácil tocarla en Sol mayor

$$\|: G \mid \% \mid Em \mid \% \mid C \mid D \mid G \mid \% :\|$$

Ritmo:

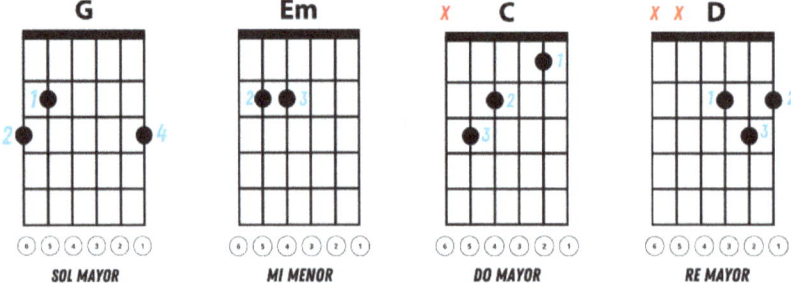

Acordes:

G — SOL MAYOR
Em — MI MENOR
C — DO MAYOR
D — RE MAYOR

CANCIÓN Nº 9

En 2014, el cantante Enrique Iglesias lanzó una canción titulada "**Bailando**", en la que fusiona el reguetón con el pop latino. La progresión de acordes es muy sencilla y se mantiene igual casi toda la canción, excepto en el pre-estribillo. Lo complejo es la estructura; por eso, debemos escribir varias partes que ocupan dos páginas en lugar de escribir una única progresión de acordes y repetirla durante todo el tema. De esta forma, garantizamos tocar en el momento correcto las pequeñas variaciones de acordes que aparecen en los pre-estribillos y al final de la canción. Las partes que tengan puntos de repetición deben ser repetidas una vez y luego se debe seguir adelante.

Ritmo:

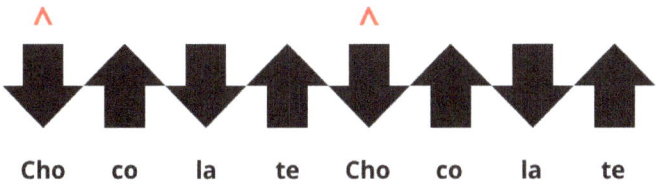

Acordes:

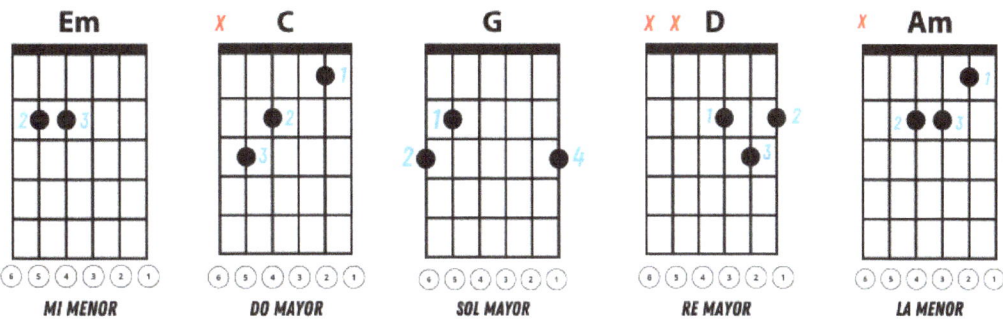

Intro

‖: Em | % | C | % | G | % | D | % :‖

Estrofa

‖: Em | % | C | % | G | % | D | % :‖

Pre - estribillo

‖: Am | % | C | % | Em | % | D | % :‖

Estrofa

‖: Em | % | C | % | G | % | D | % :‖

Estribillo

‖: Em | % | C | % | G | % | D | % :‖

‖ Em | % | C | % | G | % | D | % ‖

Estrofa

||:Em| % | C | % | G | % | D | % :||

Pre - estribillo

||:Am| % | C | % |Em| % | D | % :||

Estrofa

||:Em| % | C | % | G | % | D | % :||

Estribillo

||:Em| % | C | % | G | % | D | % :||

||:Em| % | C | % | G | % | D | % :||

Final

|| Em| % | C | % | G | % | D | % |

|Em||
⬇

RITMOS 7 Y 8

Ritmo 7

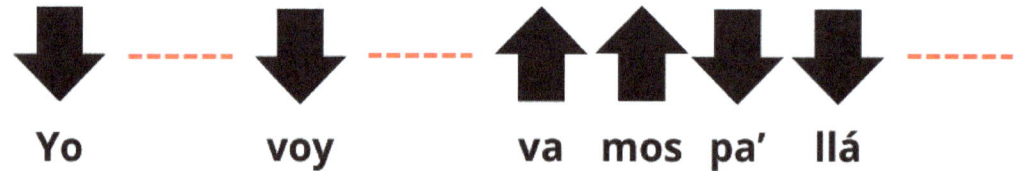

Ritmo 8

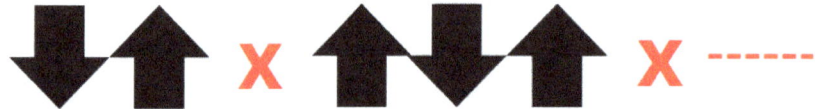

CANCIÓN Nº 10

En el año 1994 la banda The Cranberries lanza la canción "**Zombie**" en respuesta a la muerte de dos niños en un atentado con bomba del IRA Provisional en Warrington, Inglaterra.

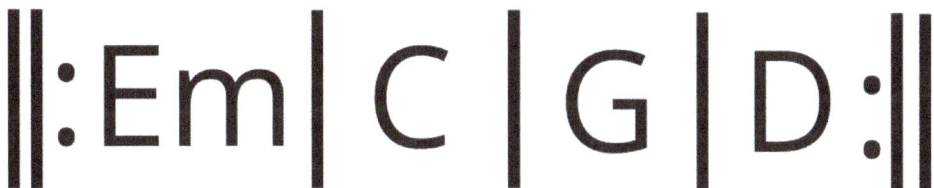

Ritmo de las estrofas:

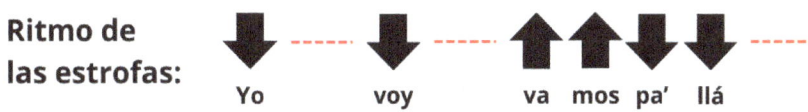

Ritmo de los estribillos:

Acordes:

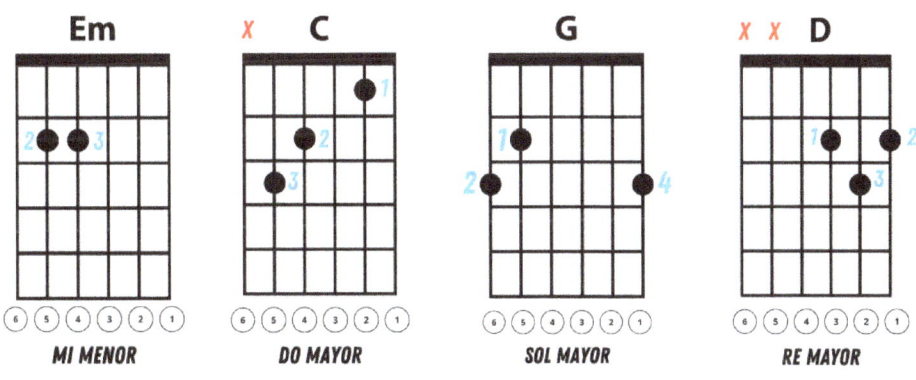

CANCIÓN Nº 11

Harry Styles lanzó la canción "**Watermelon Sugar**" para el verano del año 2020, la cual llegó a estar en el número 1 del Billboard Hot 100 de ese año.

||:Dm|Am|C|G:||

Ritmo: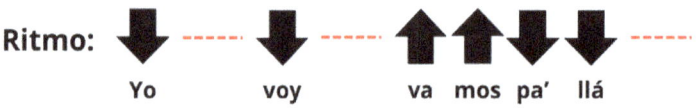

Yo voy va mos pa' llá

Acordes:

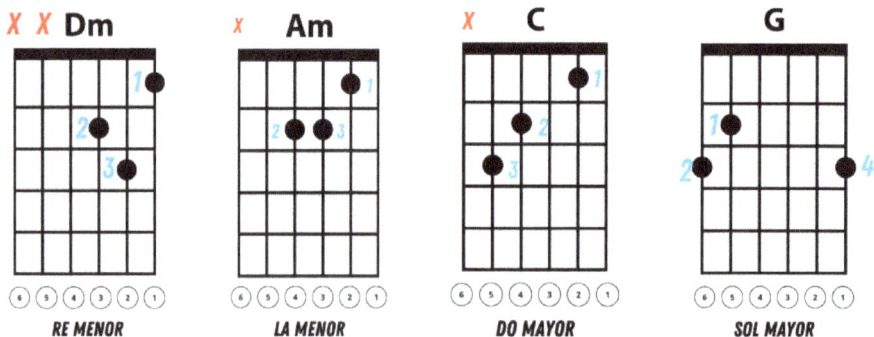

CANCIÓN Nº 12

Para la próxima canción, vamos a usar la fórmula 1 con la mano derecha. Para expresar varias repeticiones de la misma progresión de acordes, también se puede usar una "X" seguida de un número al final de un segmento, que indica la cantidad de veces que se repite esa parte.

En el gráfico, podemos apreciar una progresión parecida a la canción "**Perfect**", lanzada por Ed Sheeran en 2017. La tonalidad es medio tono más alta, pero para nuestra comodidad, usaremos la tonalidad de Sol mayor.

$$\|: G \mid \% \mid Em \mid \% \mid C \mid \% \mid D \mid \% :\|^{X4}$$

$$\|: Em \mid C \mid G \mid D :\|^{X4}$$

Fórmula nº 1: *p - i - m - a - m - i*

Acordes:

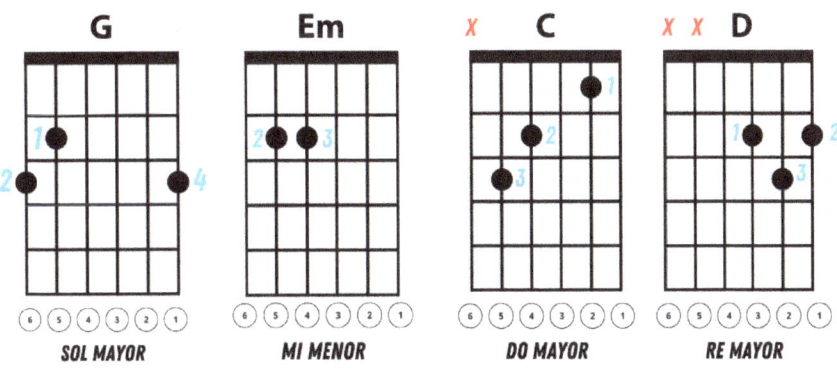

ACORDES DOMINANTES

Los acordes dominantes son aquellos que generan la sensación de que deben ser resueltos, es decir, crean una tensión sonora que invita a tocar un próximo acorde de reposo en el que esa tensión desaparezca. Por lo general, podemos identificar estos acordes por el número "7" que aparece al lado de la letra del cifrado, como C7, D7, E7, etc.

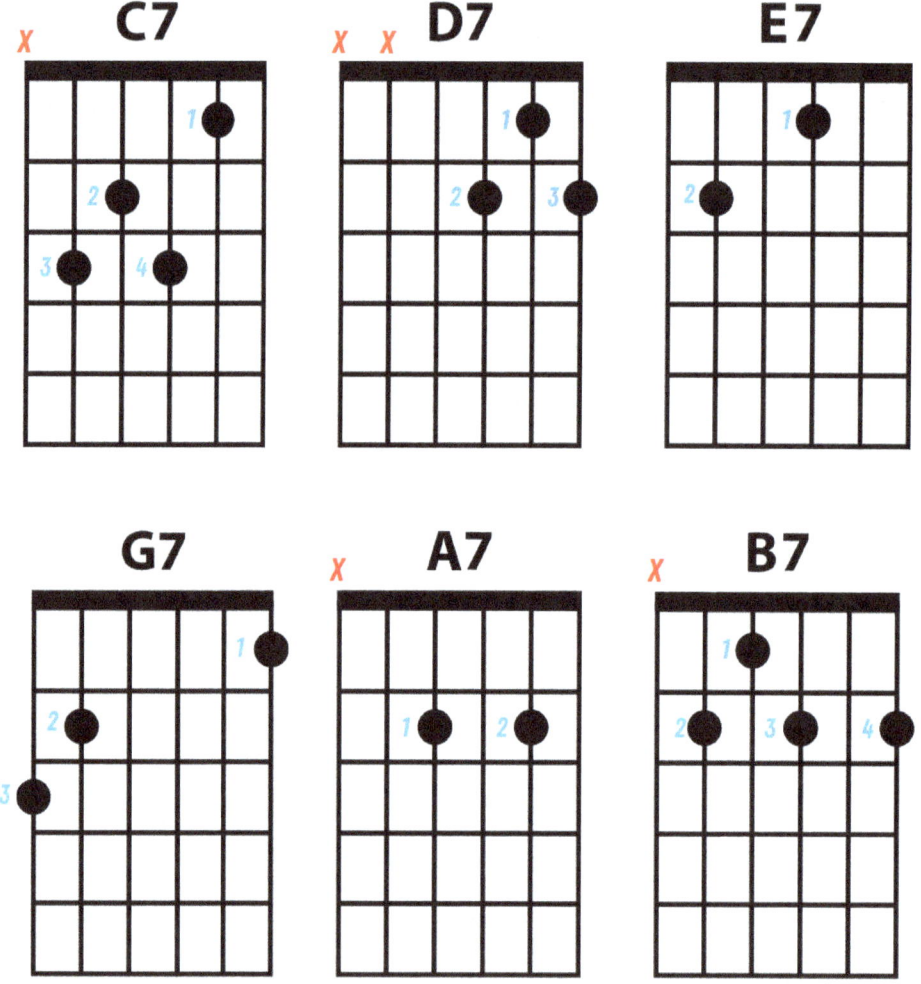

CANCIÓN Nº 13

Para poner en práctica los nuevos acordes, vamos a tocar una forma básica de blues que podemos relacionar con la canción "**Rock Me Baby**" de B.B. King. El blues es un género musical originario de las comunidades afroamericanas del sur de los Estados Unidos a finales del siglo XIX. Se caracteriza por su estructura de doce compases y letras que suelen reflejar emociones profundas y experiencias de vida, como el dolor, la tristeza y la resiliencia. El blues ha influido significativamente en otros géneros musicales, como el jazz, el rock y el rhythm and blues.

‖: G7 | % | % | % | C7 | % |

| G7 | % | D7 | C7 | G7 | D7 :‖

Ritmo: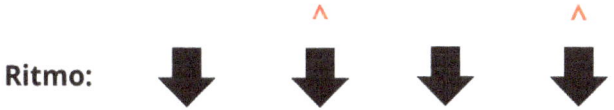

Acordes: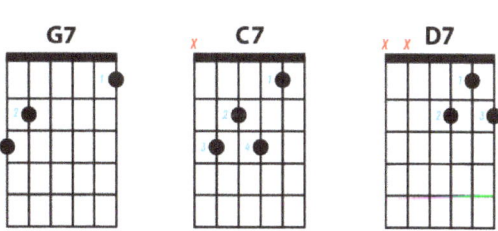

CANCIÓN Nº 14

El artista argentino Andrés Calamaro lanzó en 1997 una de sus canciones más emblemáticas de pop rock en español, titulada "**Flaca**". A partir de este momento, solo incluiremos recordatorios de acordes nuevos; los acordes que hemos tocado desde el principio ya no aparecerán con sus gráficos.

$\|: G \ | B7 \ | Em \ | C \ | G \ | D7 \ | G \ | D7 :\|$

Ritmo:

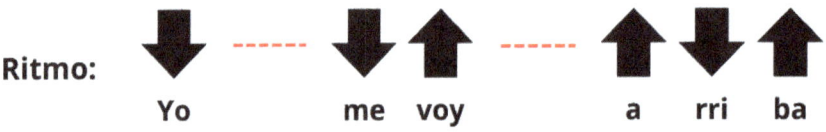

Yo — me voy — a rri ba

Recordatorio de acordes:

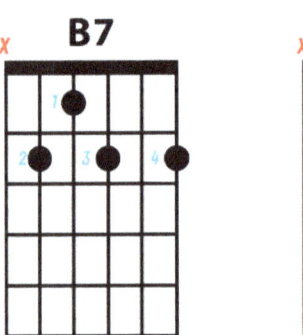

RUMBA FLAMENCA Y CATALANA

La rumba flamenca y la rumba catalana son subgéneros del flamenco que se originaron en España en el siglo XX, influenciados por la música cubana.

Rumba Flamenca: El primer movimiento hacia abajo se debe realizar con el dedo pulgar de la mano derecha. Luego, hay un pequeño espacio de tiempo antes de ejecutar un movimiento hacia arriba también con el dedo pulgar. Después de esperar un breve momento, tocamos hacia abajo simultáneamente con los dedos índice, medio y anular.

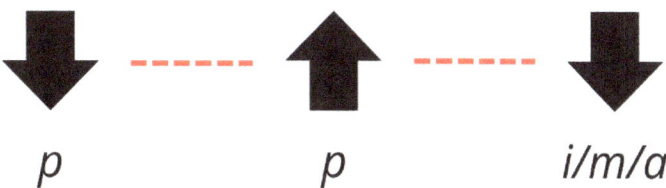

Rumba Catalana: El primer movimiento es un golpe en las cuerdas que generalmente se ejecuta con la mano abierta. Luego, tocamos hacia arriba con el dedo índice, después bajamos con los dedos índice, medio y anular, y finalmente un movimiento hacia arriba con el dedo pulgar. Por lo general, un compás de rumba catalana se toca realizando ésta fórmula dos veces.

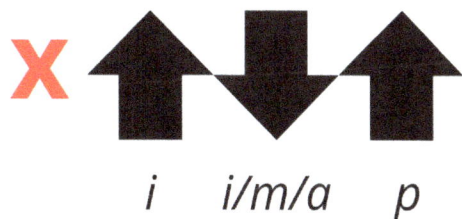

Hemos simplificado al máximo los patrones rítmicos para entender la base del género. A partir de ahí, podemos agregar adornos y rudimentos a medida que mejoramos nuestro nivel técnico.

CANCIÓN Nº 15

"**Sarandonga**" es una canción popularizada por el famoso cantante y actor español Antonio González, más conocido como "El Pescaílla".

$$\|: B7 \mid \% \mid E \mid \% :\|$$

Ritmo: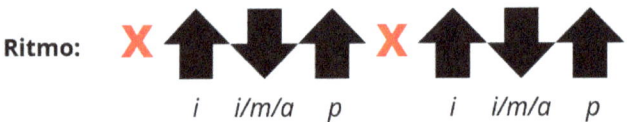

CONCEPTOS DE TONO Y SEMITONO

Tono: En el sistema musical occidental, un tono (1T) es la distancia más grande que puede existir entre dos notas sucesivas o conjuntas. Por ejemplo, la distancia entre Do y Re o entre La y Si. En la guitarra, la distancia de un tono corresponde a la separación de dos trastes con un traste libre entre ellos. Por ejemplo, la distancia de un tono se encuentra entre el traste 1 y el traste 3.

Semitono: Un semitono (1/2T) es la distancia más pequeña que puede existir entre dos notas consecutivas en el sistema musical occidental. Por ejemplo, la distancia entre Si y Do, o entre Mi y Fa. En la guitarra, un semitono corresponde a la distancia entre un traste y el siguiente, sin dejar ningún traste de por medio. Por ejemplo, la distancia de un semitono se encuentra entre el traste 1 y el traste 2.

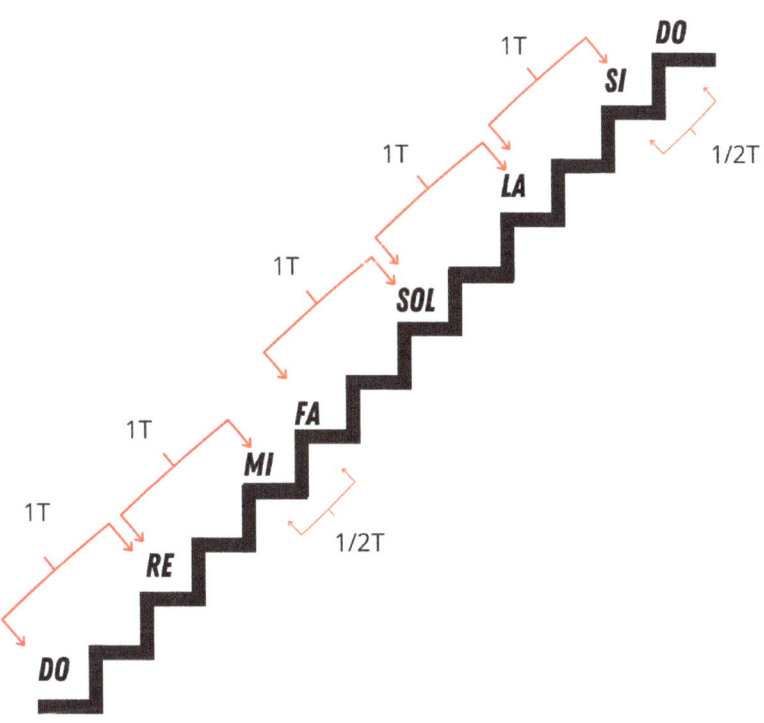

CANCIÓN Nº 16

El compositor venezolano Antonio Carrillo compuso a principios del siglo XX un hermoso vals titulado "*Cómo llora una estrella*". Para tocar el ritmo del vals venezolano, utilizaremos como base la fórmula 1.

‖: Am | E7 | Am | % | % | A7 | Dm | % |

[1.] | % | % | E7 | % | % | % | Am | E7 :‖

[2.] | Am | % | E7 | % | Am | % ‖

‖: E7 | % | Am | % | E7 | % | Am | A7 |

| Dm | % | Am | % | E7 | % | Am | % :‖

Recuerda:

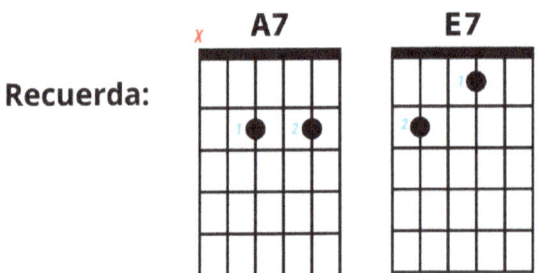

Las casillas con los números (1) y (2) se utilizan cuando una sección no se repite exactamente igual en ambas ocasiones, es decir, cuando hay una pequeña diferencia en el final de esa sección. La primera vez, tocamos toda la sección entrando en la casilla (1) hasta los dos puntos de repetición y luego volvemos al inicio para repetir. Sin embargo, en la segunda vuelta, no entraremos en la casilla (1); saltaremos directamente a la casilla (2).

RITMO DE VALS VENEZOLANO

El vals venezolano es el resultado del mestizaje de tres culturas: europea, africana y americana, combinadas en un único ritmo. Al igual que el vals vienés, el vals venezolano tiene un compás de 3 tiempos, pero la influencia africana ha modificado considerablemente los acentos.

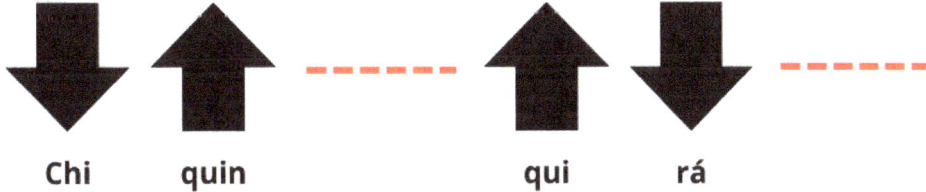

Chi quin qui rá

CANCIÓN Nº 17

La canción "*Curruchá*" del compositor venezolano Juan Bautista Plaza puede ser tocada usando el ritmo de Vals Venezolano (Chiquinquirá), pero mucho más rápido, dando como resultado un género tradicional de ese país llamado Joropo.

‖:Am| % | % |E7| % | % |

| % |Am| % | % |A7|Dm|

| % |Am|E7|Am:‖

‖:G7| C |G7| C |E7|Am|

|A7|Dm| % | C |G7| C |

|G7| C |G7| C :‖

ALTERACIONES

El sostenido es una alteración que sube medio tono (1/2T) a la nota que lo posea.

El bemol es una alteración que baja medio tono (1/2T) a la nota que lo posea.

En la guitarra, subimos los tonos cuando nos movemos hacia la boca del instrumento, aunque físicamente estemos descendiendo hacia el suelo; en este caso, las notas están subiendo. Por el contrario, cuando nos movemos hacia el clavijero, las notas están descendiendo, aunque físicamente estemos subiendo.

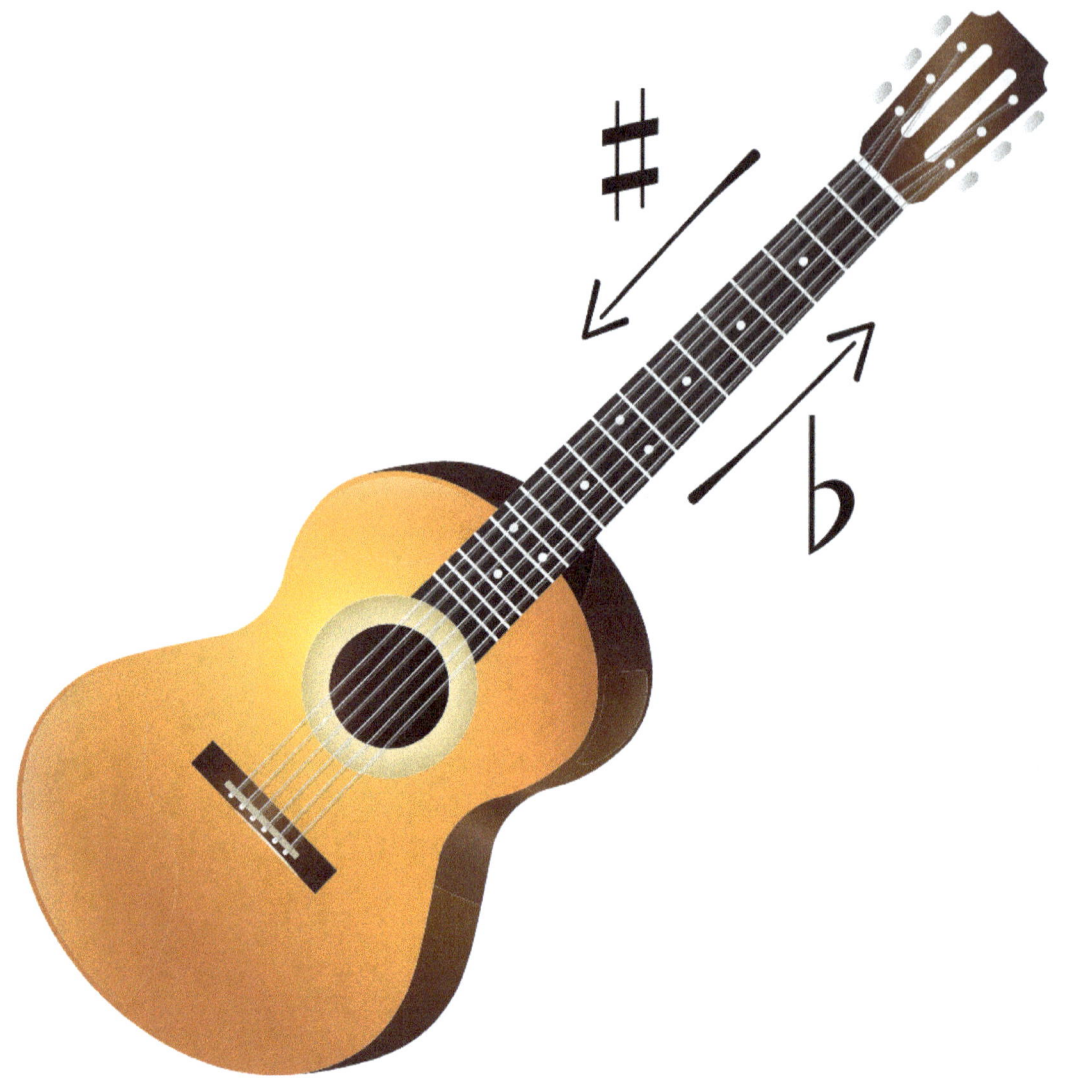

Recordemos que un movimiento de medio tono consiste en pasar de un traste al siguiente inmediatamente adyacente. En cambio, un movimiento de un tono implica saltar un traste intermedio, es decir, moverse desde un traste al que está dos trastes más adelante o más atrás.

ACORDES CON CEJILLA

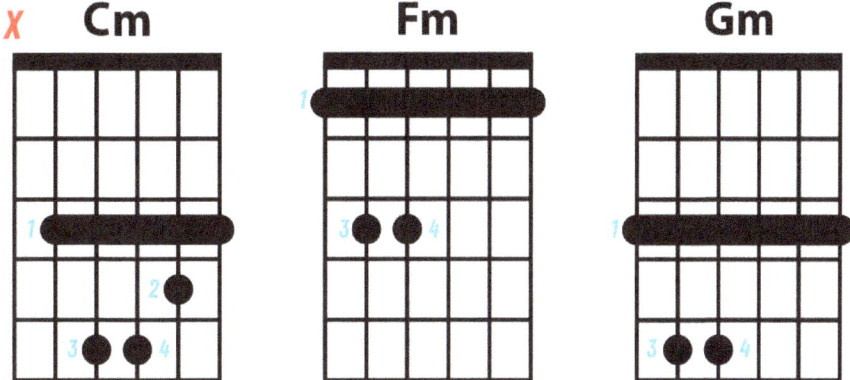

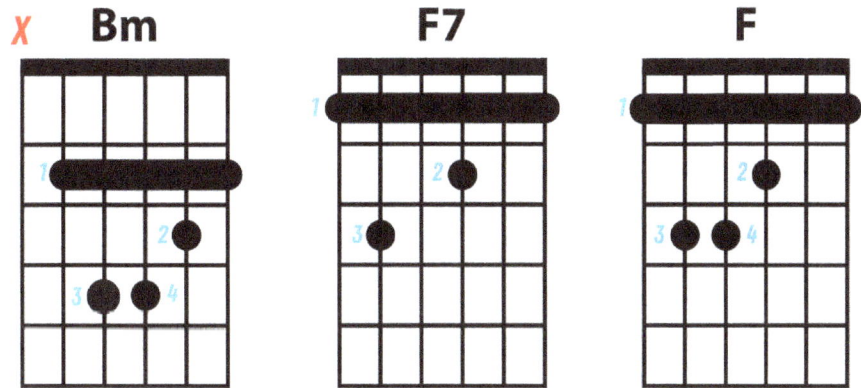

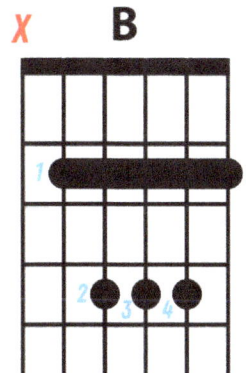

Entendemos por acordes con cejilla, o barra, aquellos en los que se utiliza un solo dedo para presionar dos o más cuerdas al mismo tiempo.

CANCIÓN Nº 18

La popular banda española Los Ronaldos lanzó en 2007 la canción "**No puedo vivir sin ti**", y ha mantenido una presencia duradera en la música española gracias a su letra pegajosa y su melodía sencilla pero efectiva.

$\|: C \ | \ \% \ | \ E7 \ | \ \% \ | \ F \ | \ \% \ |$

$| E7 | G7 :\|$

Ritmo: ↓ ↑ X ↑ ↓ ↑ X – –

Recuerda:

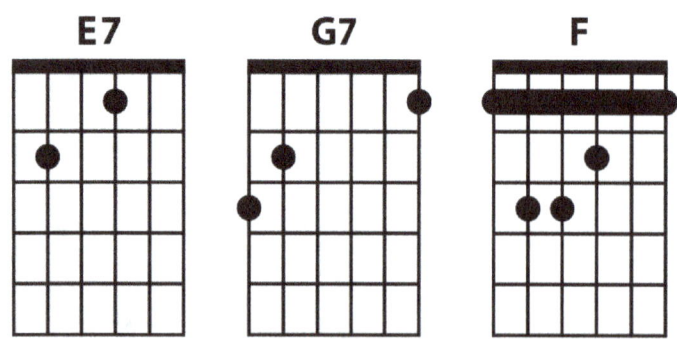

TIPOS DE GUITARRA

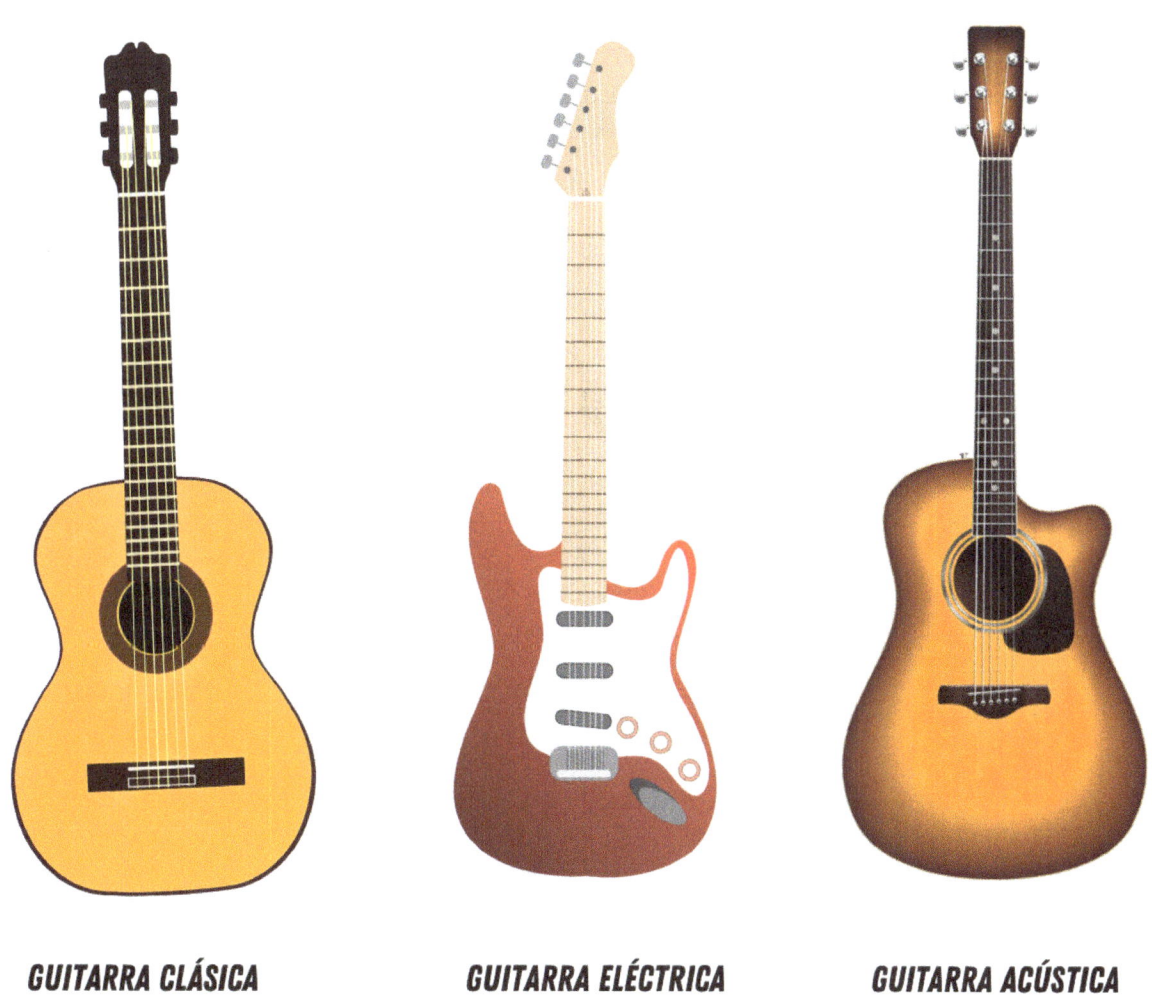

Tienda de música online Morrocoy Music:

Escanea éste QR para escuchar las canciones del método:

Sigue al autor en Instagram:

Copyright © Antonino Croce 2024.

www.ingramcontent.com/pod-product-compliance
Lightning Source LLC
Chambersburg PA
CBHW062316220526
45479CB00004B/1188